汉碑集字对联（二）

郑晓华 主编

王宾 编

上海辞书出版社

编者的话

初学书法者必然先从临摹古人碑帖开始，点划结构风格务求酷似。临摹阶段以后则开始进入创作阶段。『从临帖到创作』是学书过程中必然面临的跨越，然而这一步跨越往往困难重重，有人可能一辈子都跨不过或者没有跨好而误入歧途。为此，我们邀请资深书法教育家编辑出版一套从历代著名碑帖集字而成的楹联与诗帖，借助电脑图像处理技术，将字在大小重轻倾侧等方面做到气息贯通、笔画呼应，力求以最完美的效果呈献给读者。

汉碑书体和风格倾向大体可分为方拙朴茂、峻抒凌厉；典雅凝整、法度森严；奇古浑朴，诡谲多变三类。本书所选字体系出《曹全碑》、《乙瑛碑》《孔宙碑》、《礼器碑》诸碑。编者耗数月之功，对每副楹联中的选字反复斟酌推敲，做到既忠于原著，所有点划仍出于原帖，无一笔代写，又不生搬硬套，适当运用电脑技术进行协调，终成此帖。因字源条件所限，有些对联或在平仄协调上尚存不足，我们且以较为宽松的眼光对待，还望读者见谅。

道从心获　事在人为

道从心获

事在人为

金石為開

精誠所至

精诚所至　金石为开

来去谐乐　出入平安

来去谐乐

出入平安

时宁岁有　人寿年丰

人壽丰豐

時寧歲有

天依人愿

心想事成

人尊其道 如镜如师

如镜如师
人尊其道

年有所進

日有所脩

莫得独乐　自高其心

自
高
其
心

莫
得
獨
樂

长安月色古 江汉风声寒

江汉风声寒

长安月色古

人来鸟不惊　春去花还在

春去花还在　人来鸟不惊

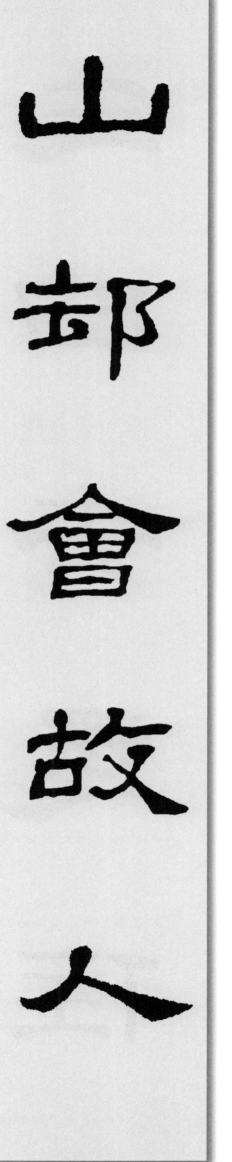

汉碑集字对联（二）

江汉归远客 山村会故人

一一

三日去还住　一生为再游

一生為再游

三日去還住

夜饮长沙酒　朝行湘水春

夜饮长沙酒

朝行湘水春

月色晕天汉

江声动乾坤

月色晕天汉

江声动乾坤

处世宠为下 作人诚则嘉

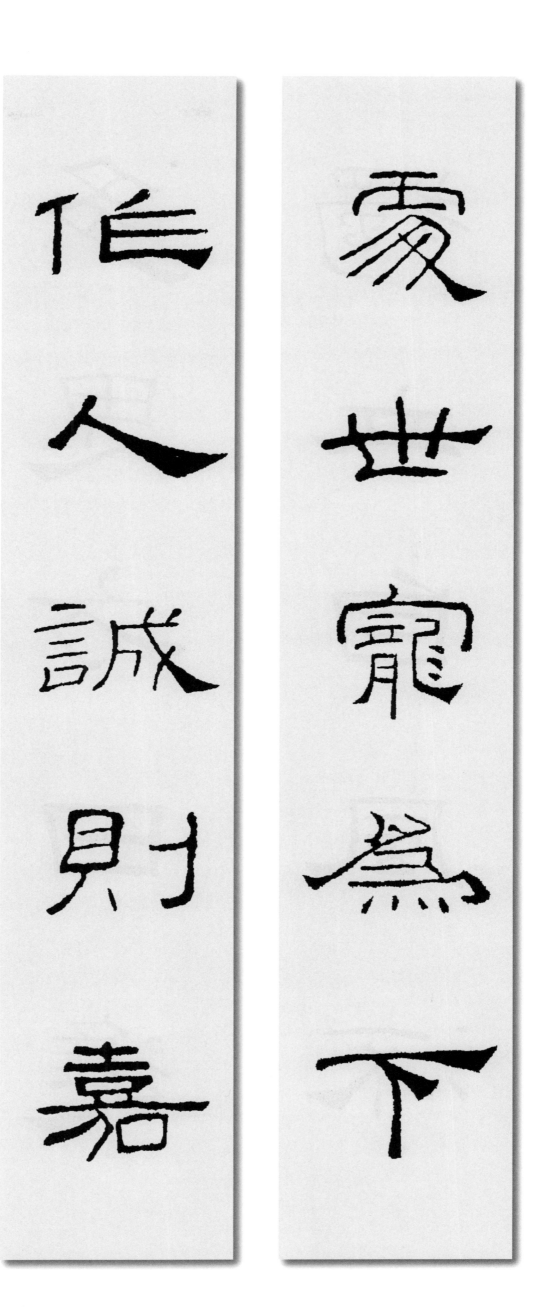

多思方日进　独立自风流

多思方日進

獨立自風添

举头人近月
洗爵水流川

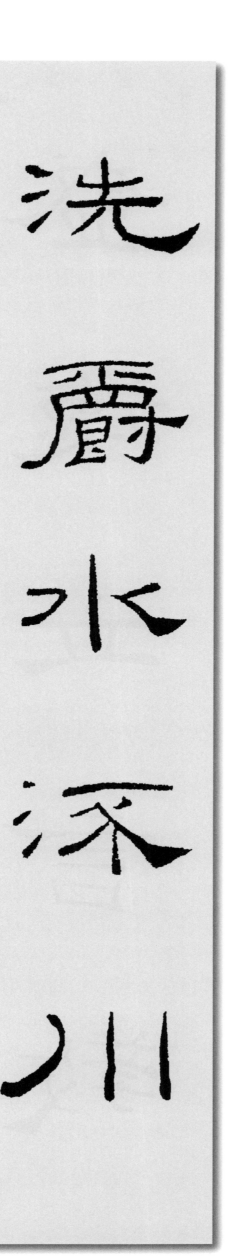
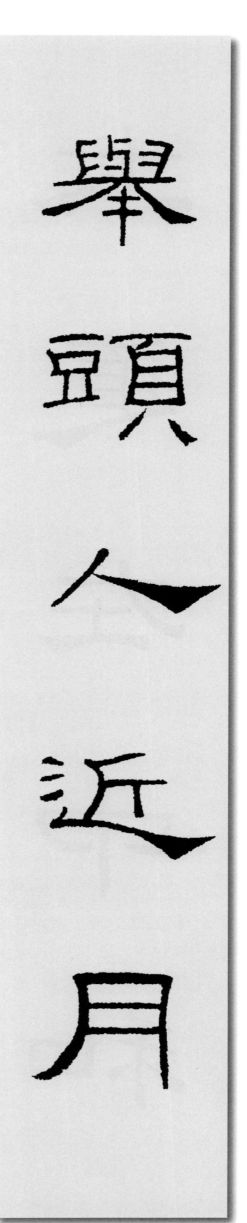

大
道
在
中
和

盛
德
立
言
教

盛德立言教　大道在中和

图书宣古奥 言咏载风流

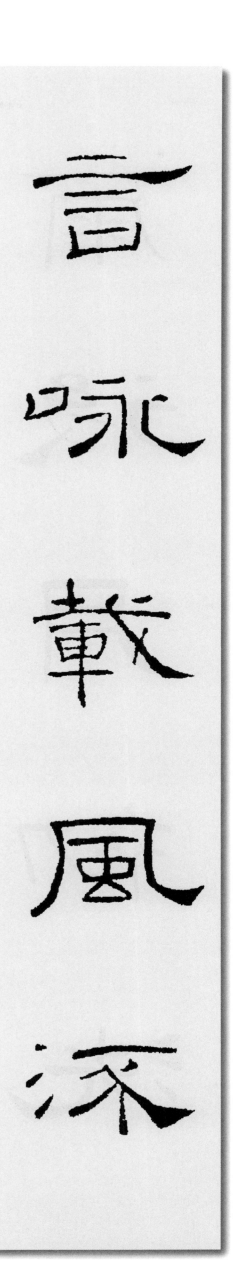
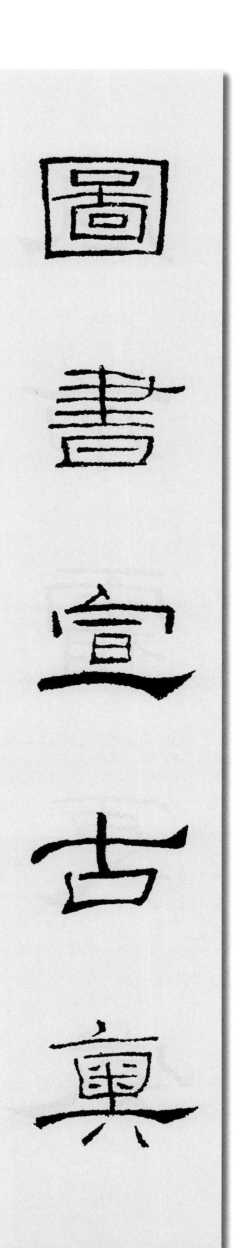

雨后月初洗　风前霜更威

风前霜更威

雨后月初洗

静坐常思己过 闲谈莫论人非

闲谈莫论人非

静坐常思己过

酒里不分南北　书中自有东西

書中自有東西

酒里不分南北

心尽千家忧乐 情含万里河山

心盡千家憂樂

情含萬里河山

大福得自中和

高文期於永寿

高文期于永寿　大福得自中和

威儀和飾鼓鍾

教育争存道德

学而不思为罔　德以日修乃明

德以日修乃明

学而不思为罔

春风大雅能容物　秋水文章不染尘

春風大雅能容物

秋水文章不染塵

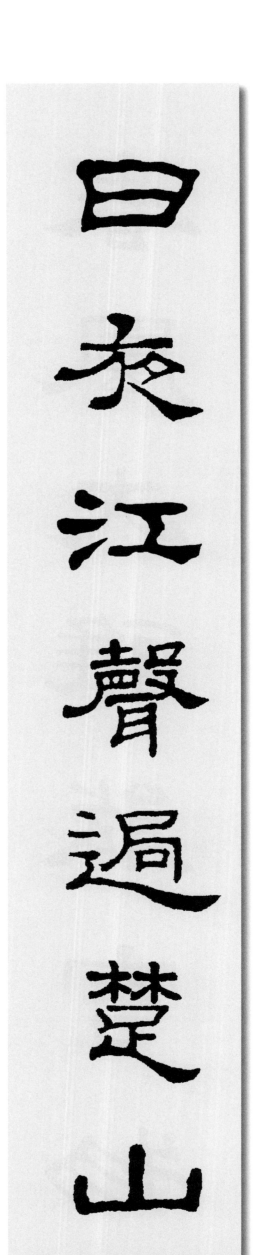

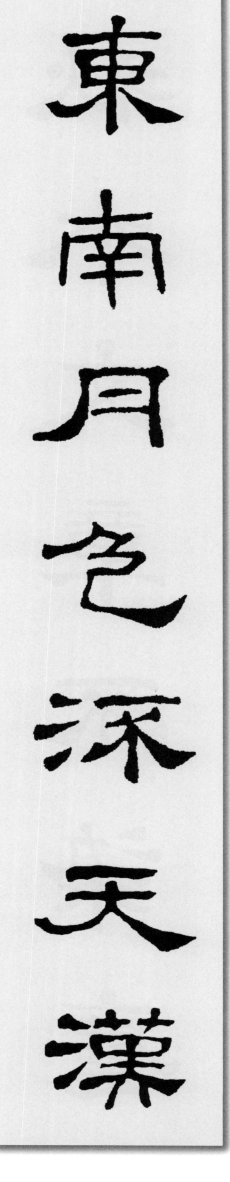

东南月色流天汉 日夜江声过楚山

洞庭西下八百里　淮海南来第一楼

洞庭西下八百里

淮海南来第一楼

风吹古木晴天雨　月照平沙夏夜霜

精神到处文章老　学问深时意气平

学問深時意氣平

精神到處文章老

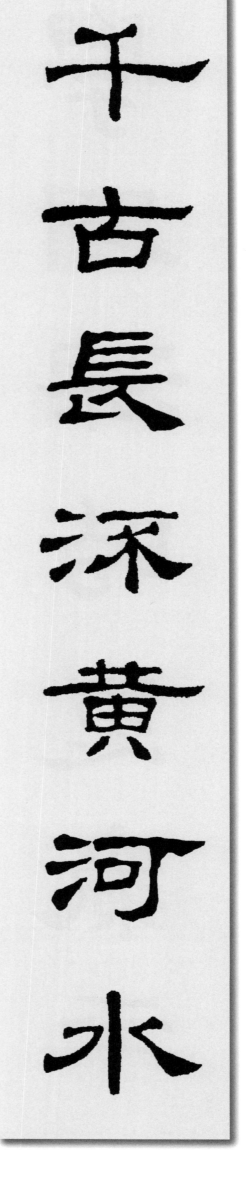

千古长流黄河水　万年堪道汉王风

事能知足心常乐　人到无求品自高

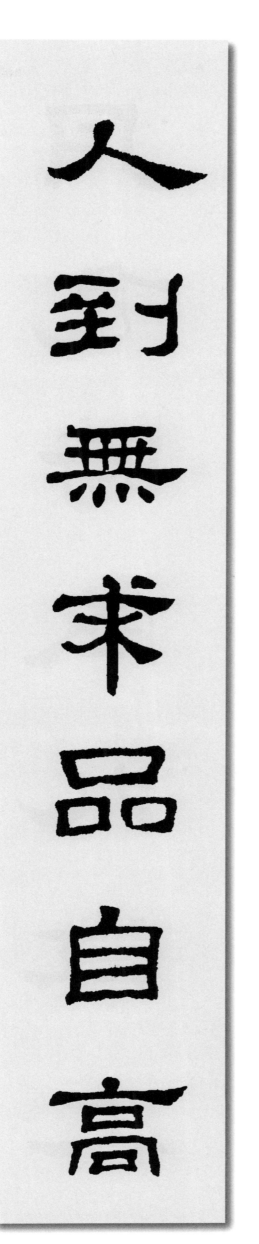

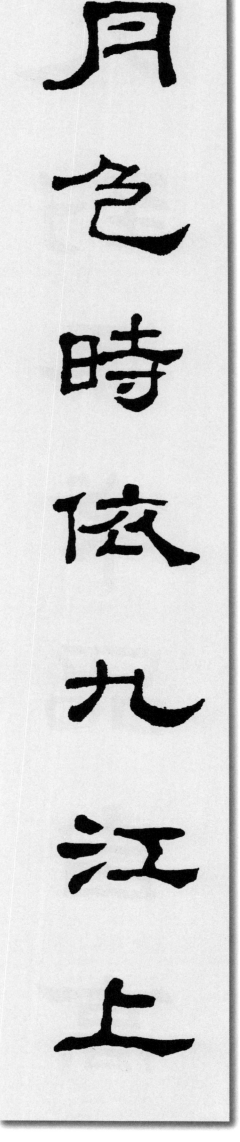

月声長響五岳回

風声長向五岳回

汉碑集字对联（二）

月色时依九江上　风声长向五岳回

百鹿周鼓稽古字　九龙秦镜饰琦文

九龙秦镜饰琦文

百鹿周鼓稽古字

临秦石鼓工玄穆

咏汉文风信雅达

临秦石鼓工玄穆 咏汉文风信雅达

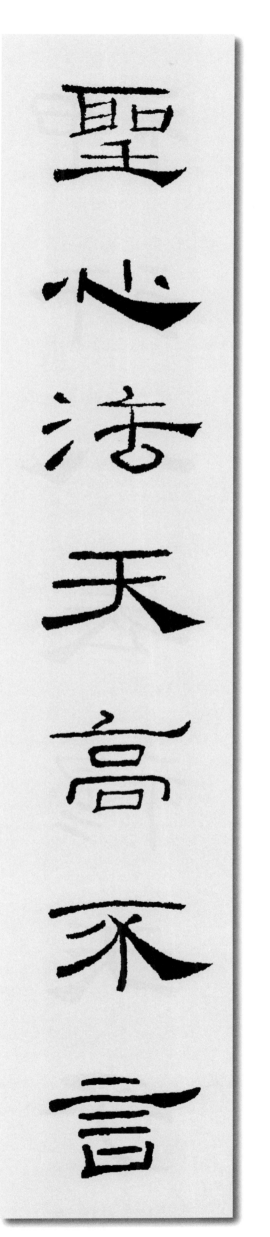

汉碑集字对联（二）

奢国知俭近于礼 圣心法天高不言

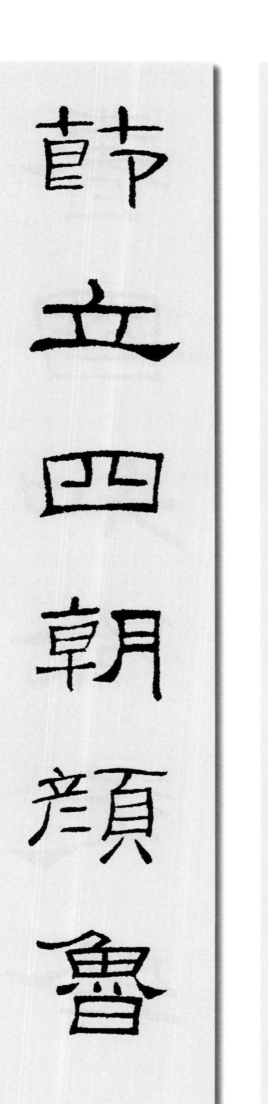

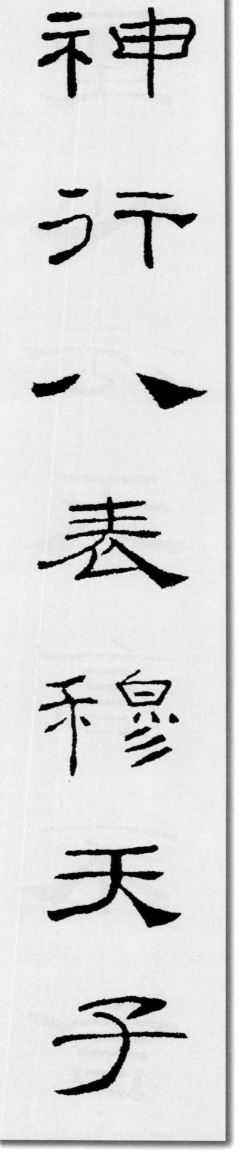

神行八表穆天子 节立四朝颜鲁公

谢傅高名絲慎重　袁郎小品极空灵

谢傅高名絲慎重

袁郎小品极空灵

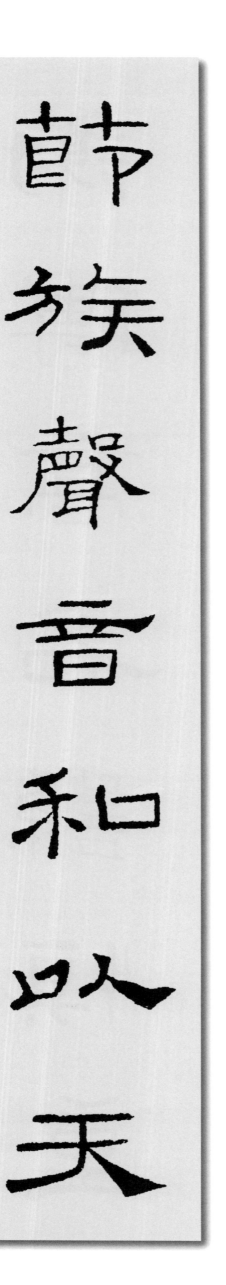
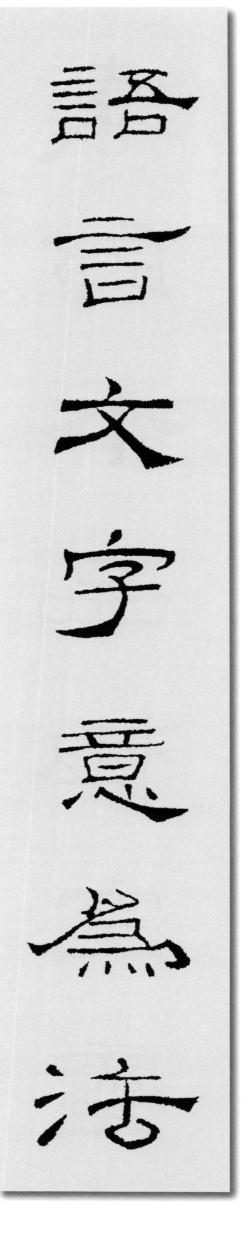

语言文字意为法　节族声音和以天

宅河离世鼓方叔　流水知音钟子期

宅河离世鼓方叔

流水知音钟子期

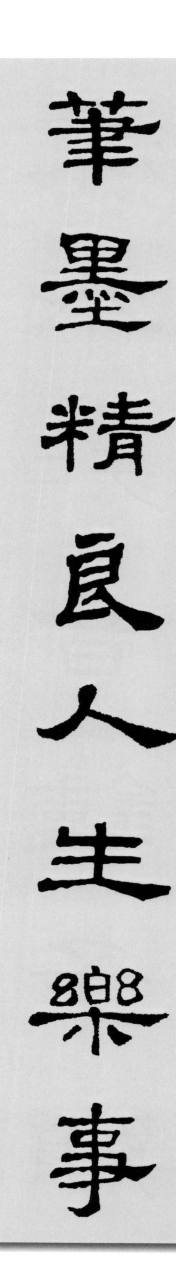

笔墨精良人生乐事　气质变化学问深时

笔墨精良人生乐事

气质变化学问深时

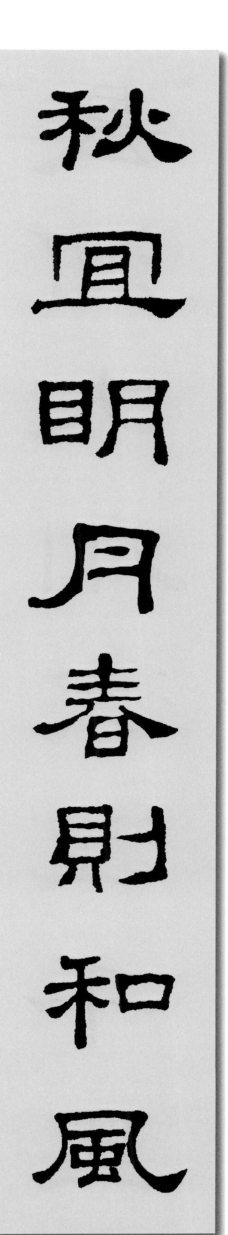

门有古松庭无乱石 秋宜明月春则和风

長河大川流注千里

周官魯史垂之億年

道立德修师镜图纪 礼明乐备节宣中和

禮明樂備節宣中和

道立德修師鏡圖紀

图书在版编目（CIP）数据

汉碑集字对联. 二 / 郑晓华主编；王宾编. ——上
海：上海辞书出版社，2016.8
（集字字帖系列）
ISBN 978-7-5326-4688-3

I. ①汉… II. ①郑… ②王… III. ①隶书—碑帖—
中国—汉代 IV. ①J292.22

中国版本图书馆CIP数据核字（2016）第139469号

集字字帖系列

汉碑集字对联（二）

郑晓华 主编 王宾 编

丛书编委（按姓氏笔画排列）

马亚楠 韦 娜 王 宾 王高升 石 壹 卢星军 叶维中 成联方 刘春雨
孙国彬 李 方 李 园 李剑锋 李群辉 吴 杰 宋 涛 宋雪云鹤
张广冉 张希平 周利锋 赵寒成 段 军 段 阳 柴 敏 钱莹科 梁治国

出版统筹/刘毅强 策划/赵寒成
责任编辑/赵寒成 版式设计/赵姁珏 封面设计/周仁维

上海世纪出版股份有限公司
辞书出版社出版
200040 上海市陕西北路457号 www.cishu.com.cn
上海世纪出版股份有限公司发行中心发行
200001 上海市福建中路193号 www.ewen.co
上海画中画包装印刷有限公司印刷

开本889毫米×1194毫米 1/12 印张4
2016年8月第1版 2016年8月第1次印刷

ISBN 978-7-5326-4688-3/J·610
定价：28.00元

本书如有质量问题，请与承印厂质量科联系。T：021-62849613